# 中国画技法
ZHONG GUO HUA JI FA

# 传统工笔花鸟画法

郭鸿春 绘

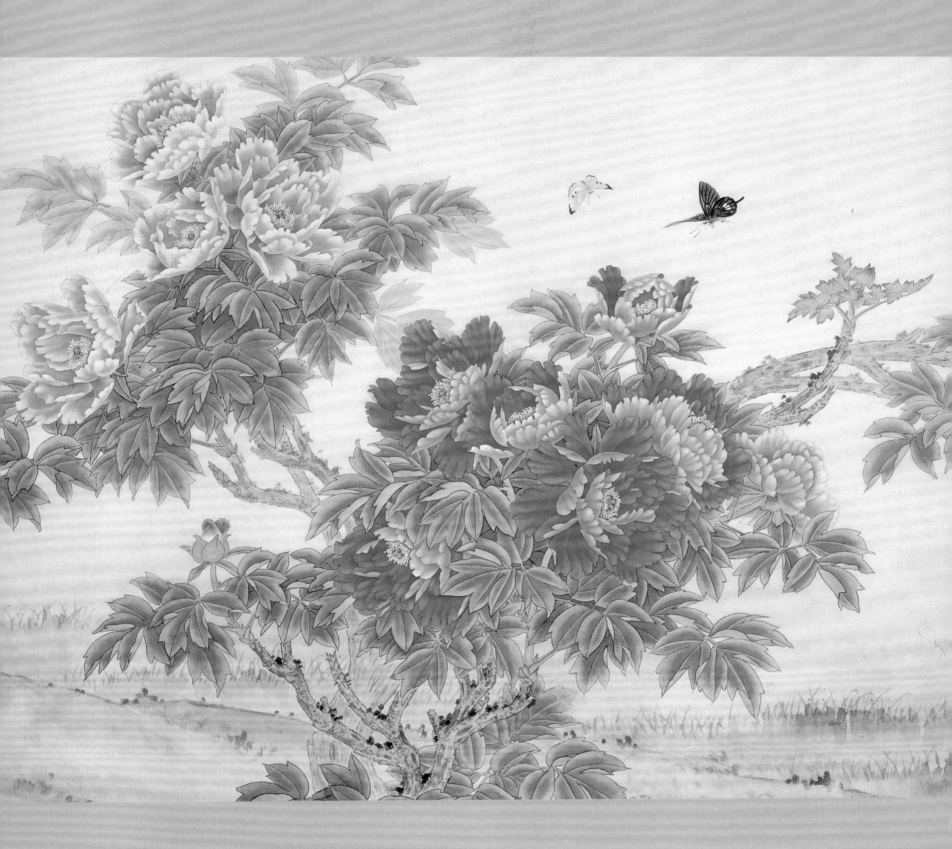

天津杨柳青画社

郭鸿春，毕业于天津美术学院。中国美术家协会会员、天津美术家协会会员、天津理工大学客座教授。他的花鸟画用笔雄劲，笔墨多变，造型严谨，清新秀丽。

**图书在版编目（CIP）数据**

传统工笔花鸟画法／郭鸿春绘 ． —天津：天津杨柳青画社，2013.3
（中国画技法）
ISBN 978-7-5547-0056-3

Ⅰ．①传… Ⅱ．①郭… Ⅲ．①工笔花鸟画－国画技法 Ⅳ．① J212.27

中国版本图书馆 CIP 数据核字（2013）第 039207 号

**天津杨柳青画社 出版**

出版人 刘建超

（天津市河西区佟楼三合里 111 号 邮编：300074）

http://www.ylqbook.com

北京锋尚制版有限公司制版 北京天成印务有限责任公司印刷

开本：1/8 787mm×1092mm 印张：4 ISBN 978-7-5547-0056-3

2013 年 3 月第 1 版 2013 年 3 月第 1 次印刷

印数：1 – 4 000 册 定价：28 元

市场营销部电话：(022) 28376828 28374517 28376928 28376998 传真：(022) 28376968

编辑部电话：(022) 28379182 邮购部电话：(022) 28350624

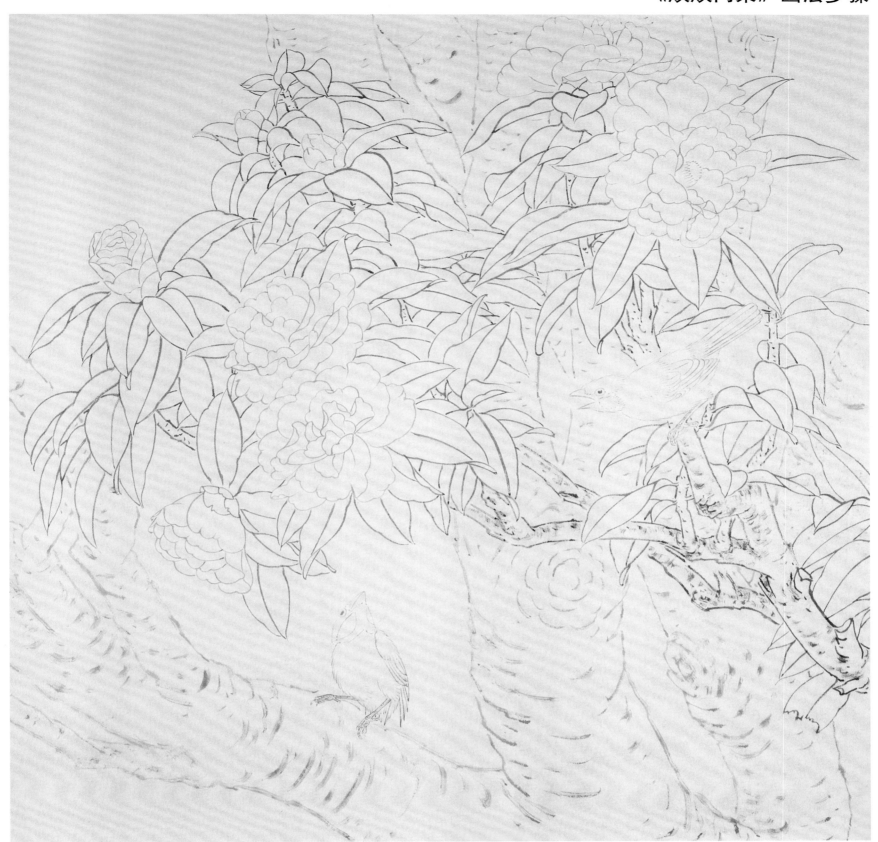

**步骤一** 云南山茶品种很多，为中国名花之一，该花为深红色，重瓣，直径12cm，叶片肥厚，花期二、三月。绘画之时先勾白描。用中墨勾山茶花，重墨勾叶片，前树干用中、重墨勾皴，后树干用淡墨勾，鸟用淡墨勾。

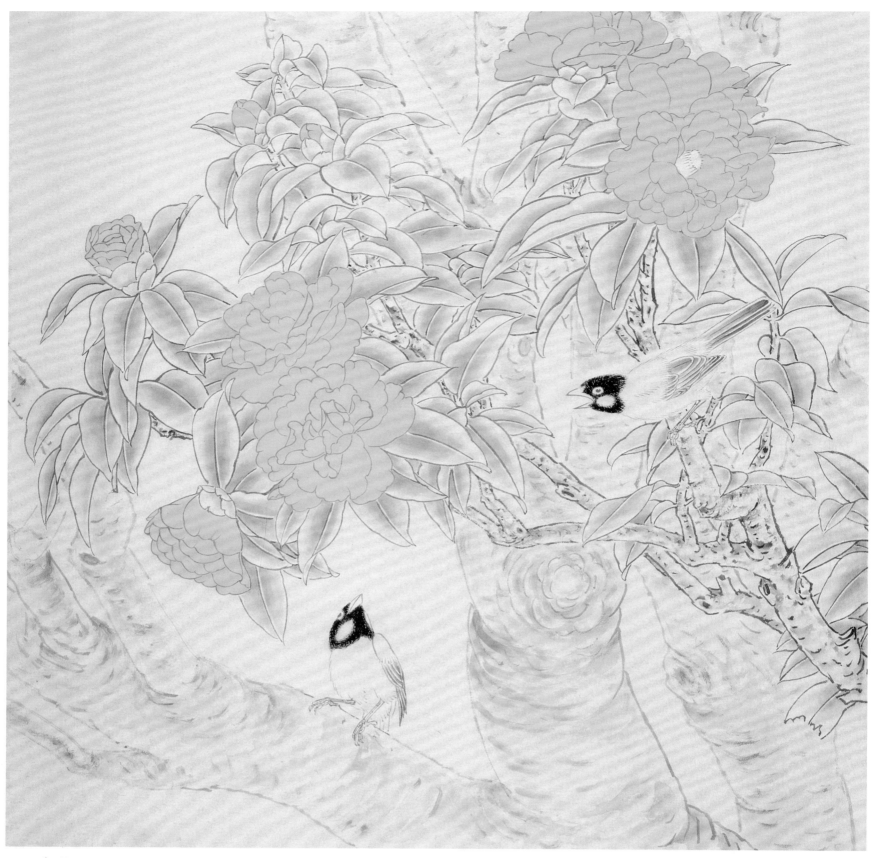

**步骤二** 染底色。藤黄加白粉平涂画花，正叶用中墨分染，反叶用淡墨分染，树干用浓淡墨皴擦，鸟头部用重墨点丝，初级飞羽、尾羽用重墨分染，三级飞羽、大复羽用淡墨分染。

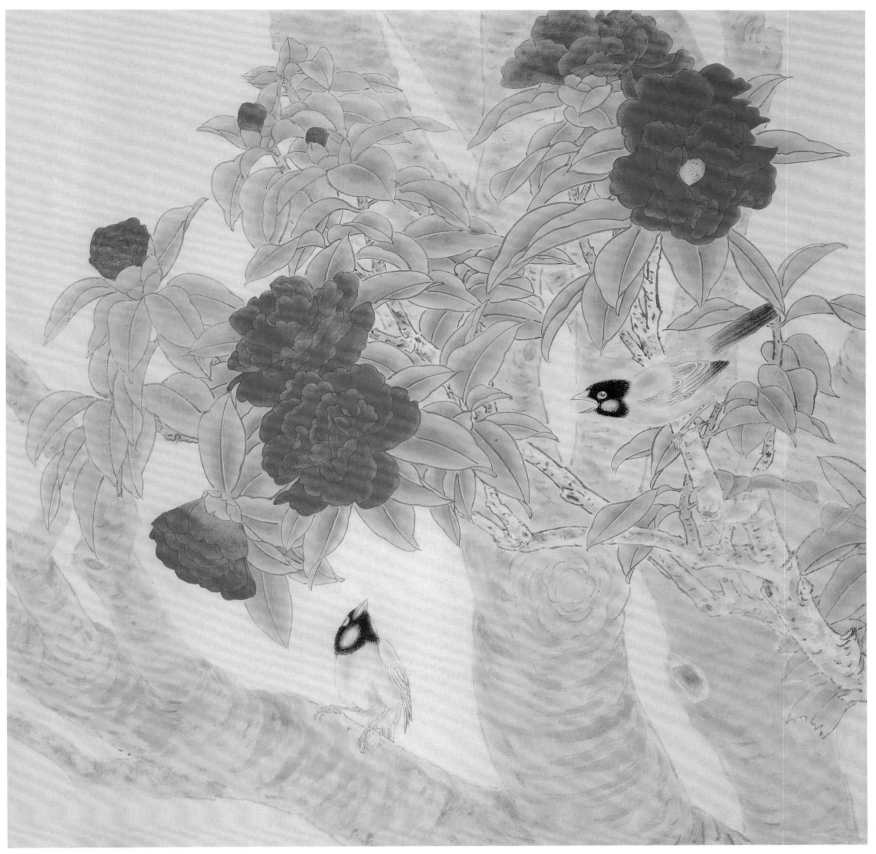

**步骤三** 罩染颜色。花罩染朱砂二至三遍，正叶罩染赭墨，反叶和花苞罩染草绿，粗树干罩染浅赭墨，鸟染淡墨，胸部染赭墨，喙、眼等部位染淡墨，头部的点丝部位染淡墨，尾羽、初级飞羽罩染淡墨。

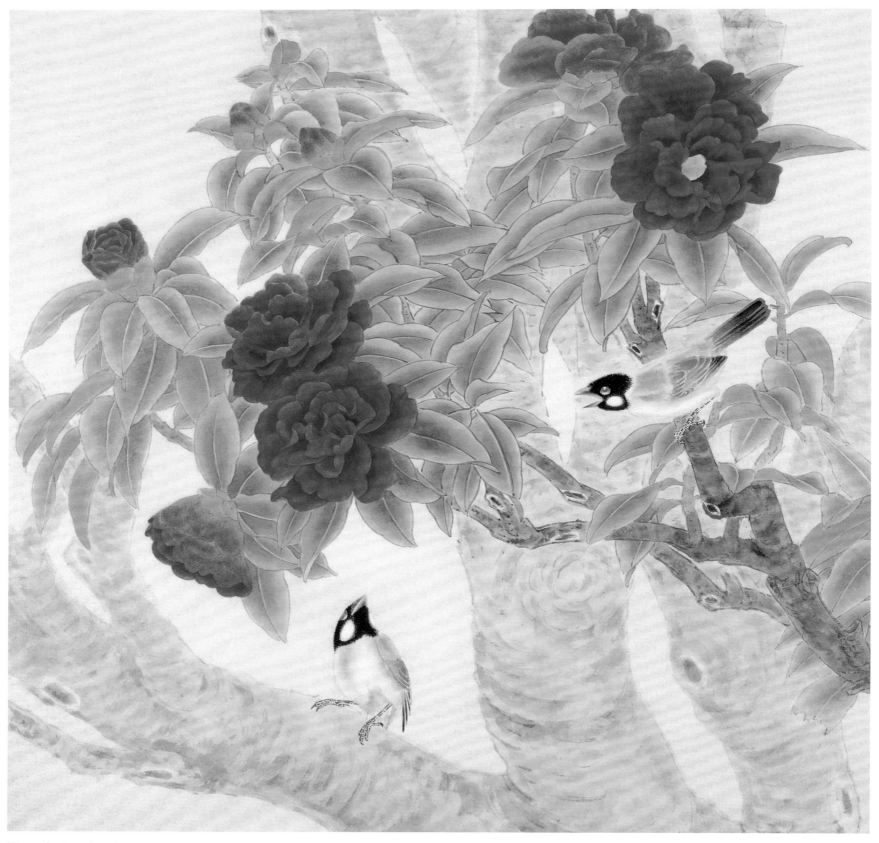

**步骤四** 分染颜色。花用曙红分染出立体感，花心用草绿分染；正叶分染赭墨，反叶分染三绿，蒂叶分染三绿；树干罩染赭墨，并撞入三绿；鸟背部分染三青，大复羽、三级飞羽罩染三青，脸部提染白粉，两颊染白粉，眼内分染赭墨，喙角染淡墨，腿点重墨斑。

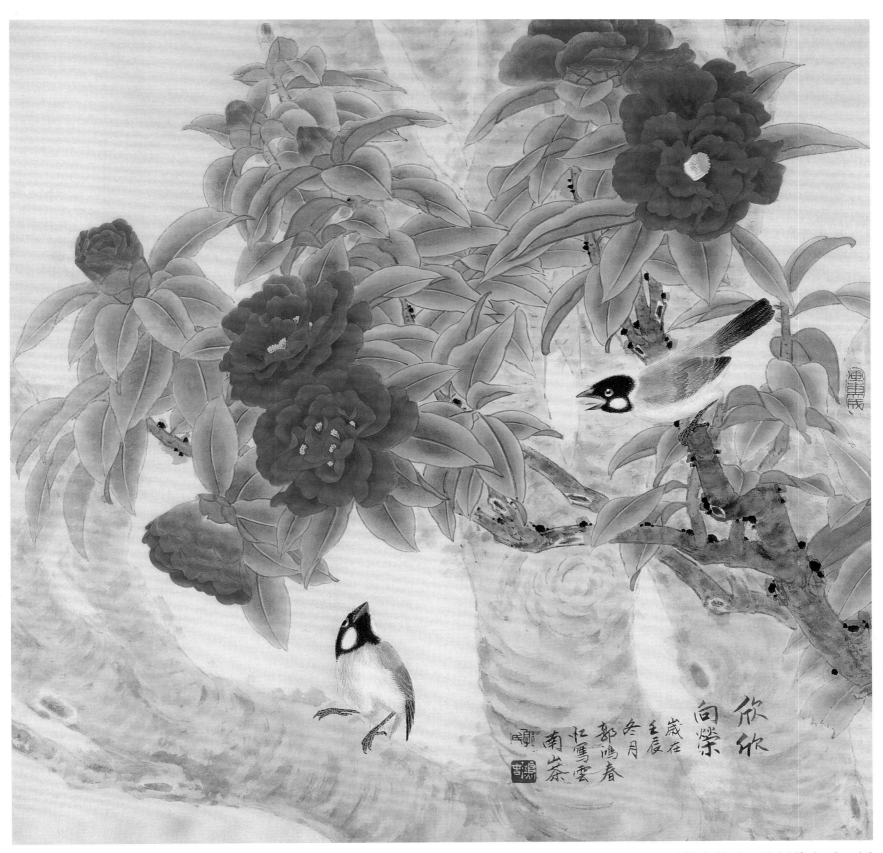

**步骤五** 用白粉丝花心,并点黄色的花粉;正叶主筋用胭脂勾勒,反叶用草绿勾勒;鸟身用花青丝毛,淡墨染鸟爪,用重墨丝鼻毛;用重墨和浅草绿点树斑。题款,钤印,完成。

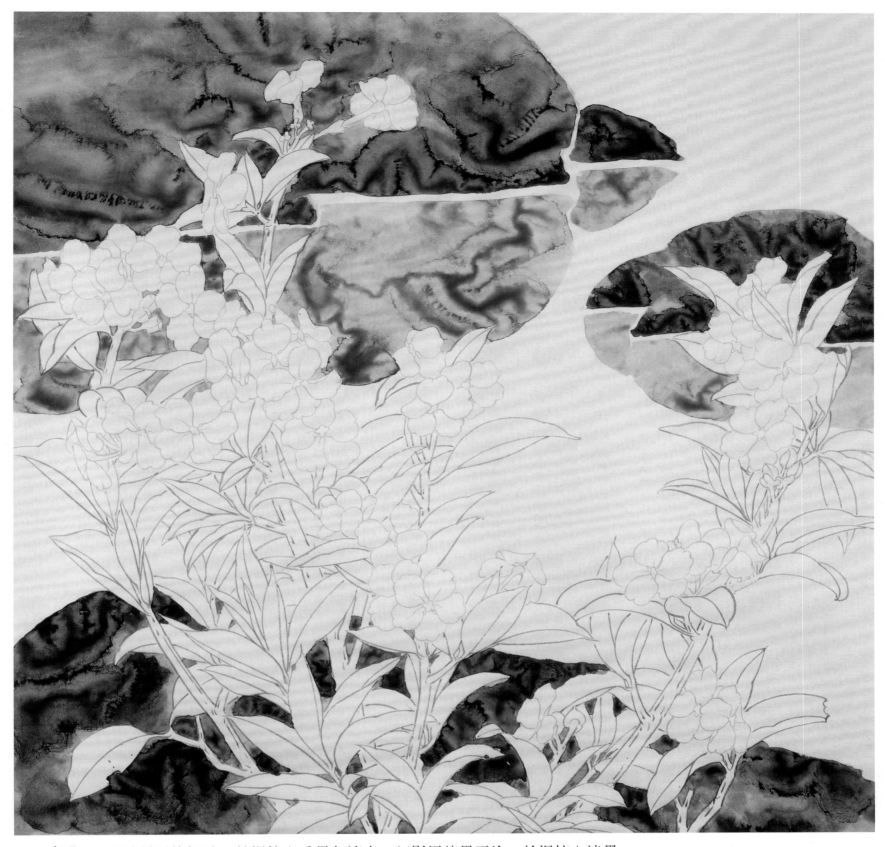

**步骤二** 用赭墨平染河坡，趁湿撞入重墨与清水，倒影用赭墨平涂，趁湿撞入淡墨。

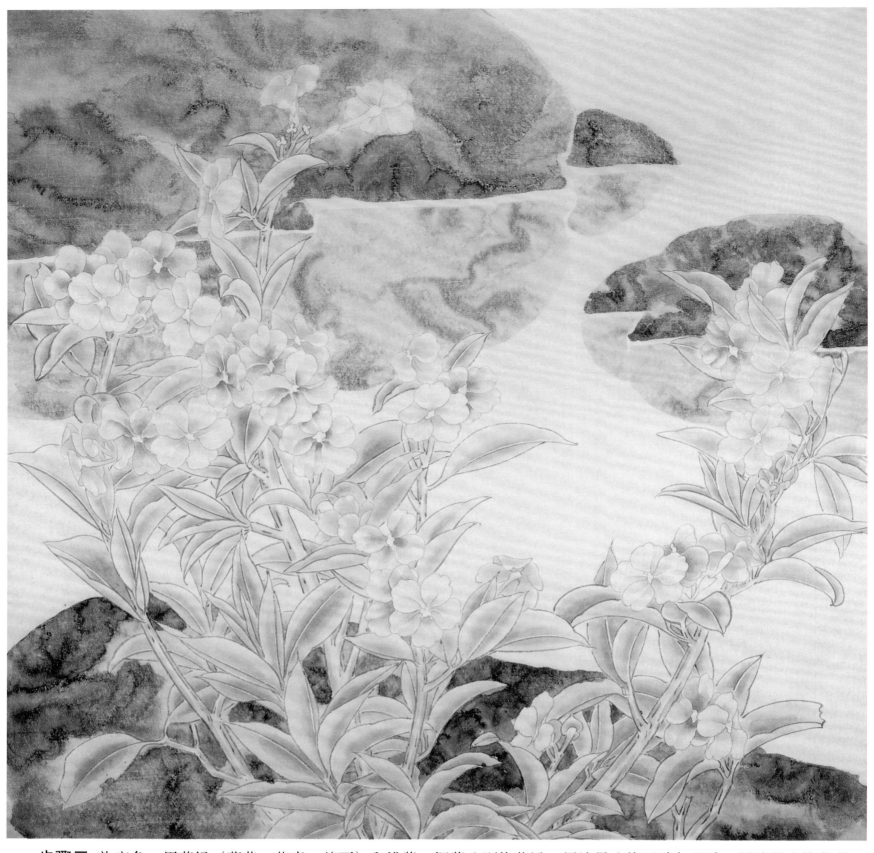

**步骤三** 染底色。用芽绿（藤黄、花青、赭石）和浅紫、深紫分别染花瓣，用淡墨分染正叶与反叶，用淡墨分染花茎。

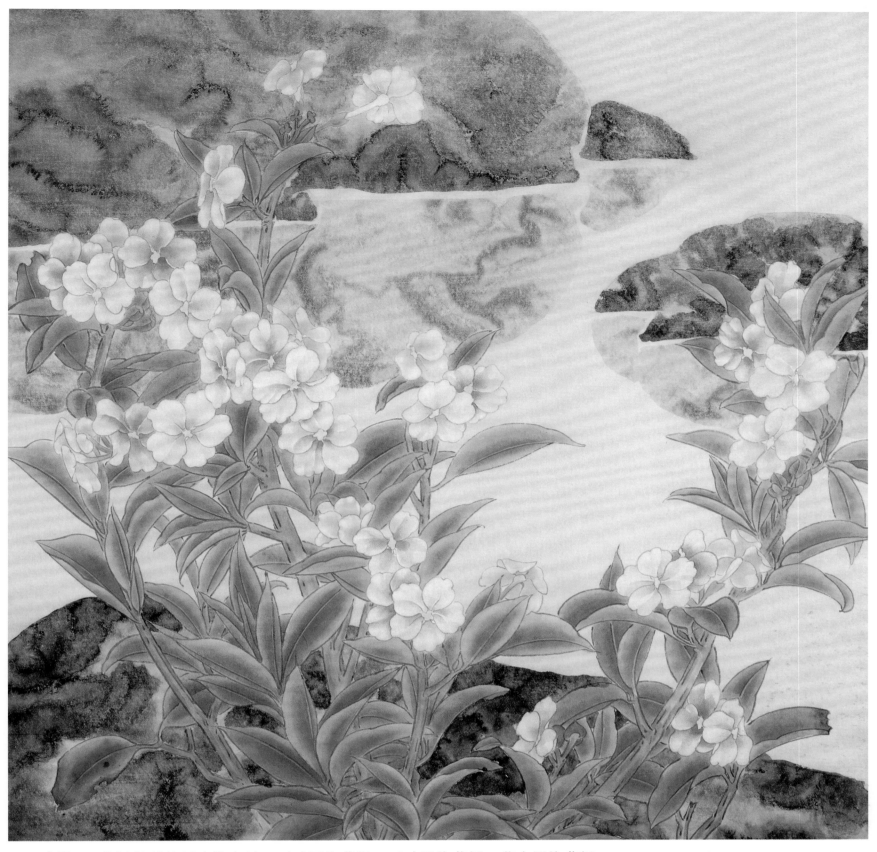

**步骤四** 花瓣从外往里分染白粉，正叶罩染草绿、反叶罩染黄绿，茎也罩染草绿。

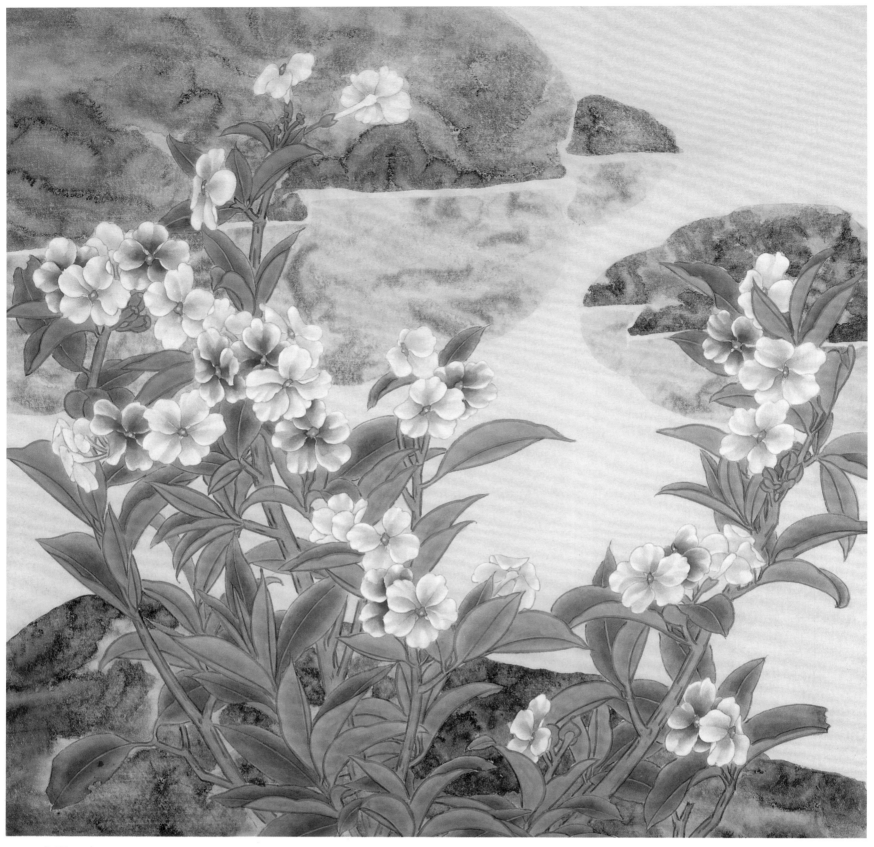

**步骤五** 花继续用芽绿、浅紫、深紫和白色反复分染花瓣，并在花心处点黄色的花蕊；正叶罩染石绿，反叶罩染三绿，并用胭脂勾叶筋，草绿勾反叶边与叶筋；用草绿勾勒花茎。

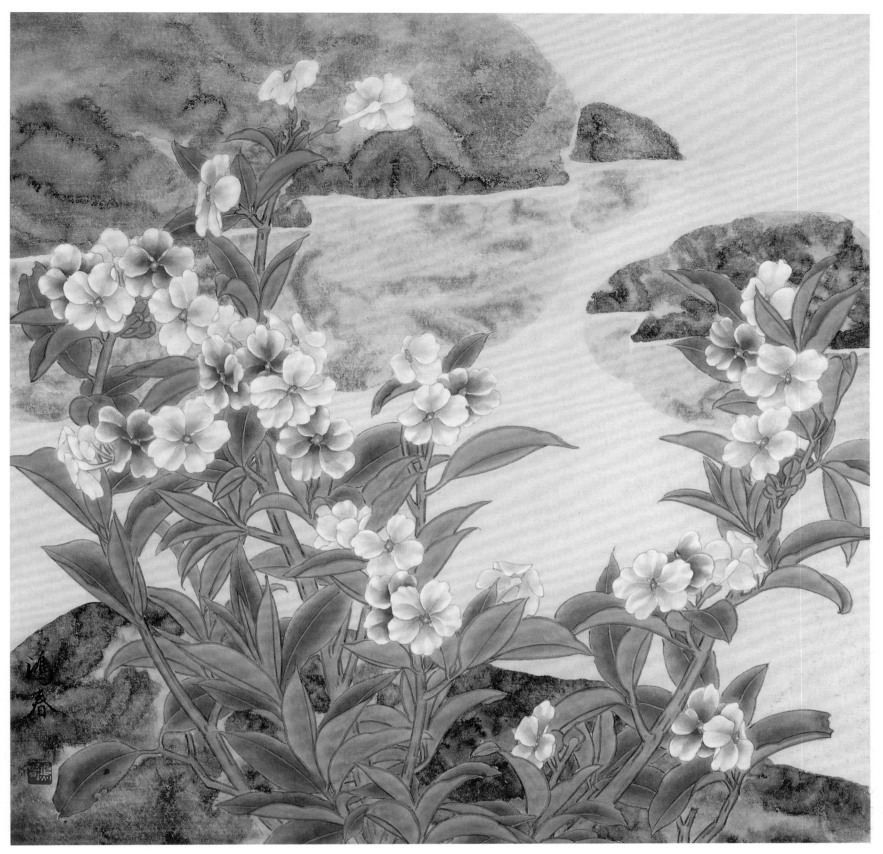

**步骤六** 整理、题款、钤印，完成。

## 《天女木兰》画法步骤

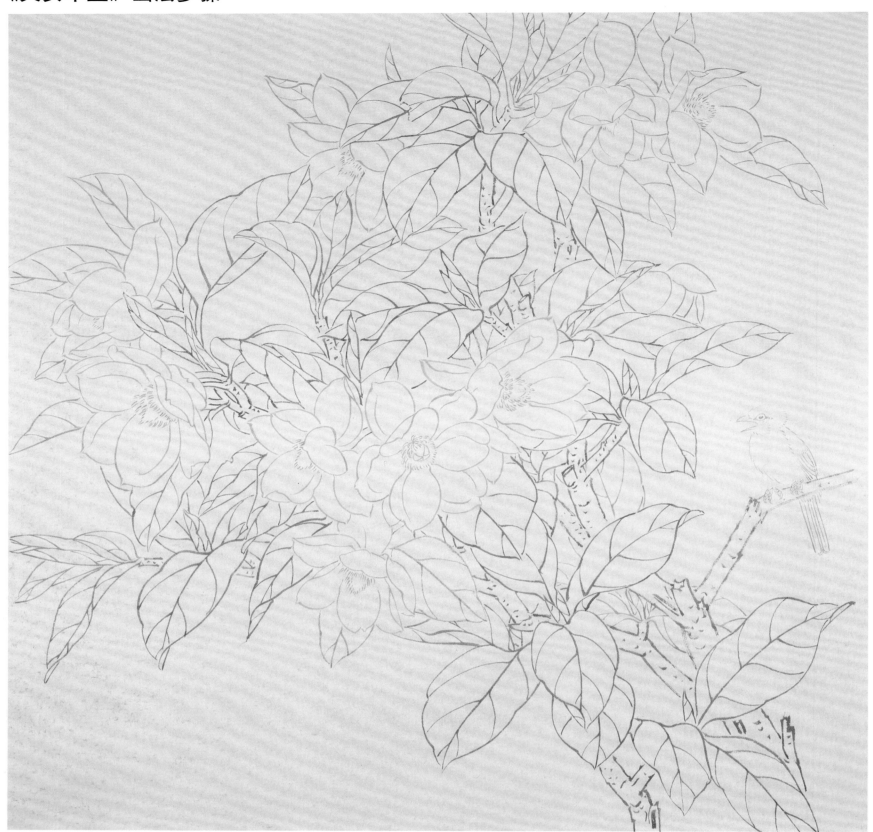

　　**步骤一**　天女木兰产于河北省祖山海拔1100米～1200米的高山上，属于活化石植物，每年六月中旬开花，花期大约二十多天，花纯白色，叶子肥大，每朵花犹似天女下凡一般，故名天女木兰花。作画之时先勾白描。用淡墨勾木兰花，用重墨勾叶子，用淡墨勾鸟，用中墨勾树干。

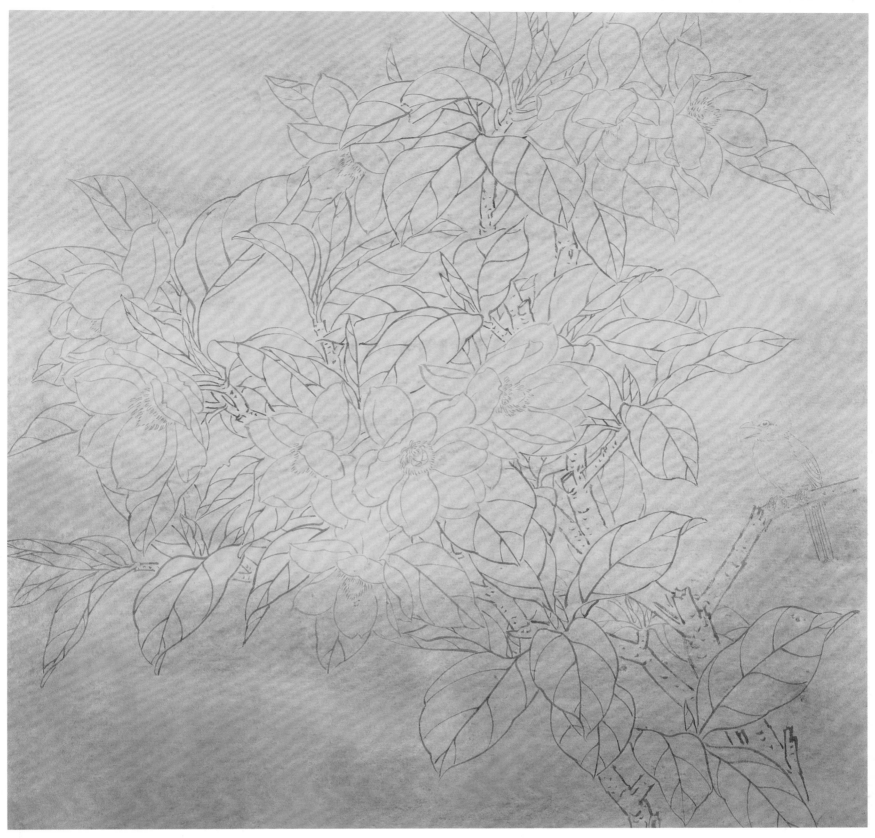

**步骤二** 做底色。用藤黄、曙红、花青、墨调成青灰色，上浅下深，平涂。

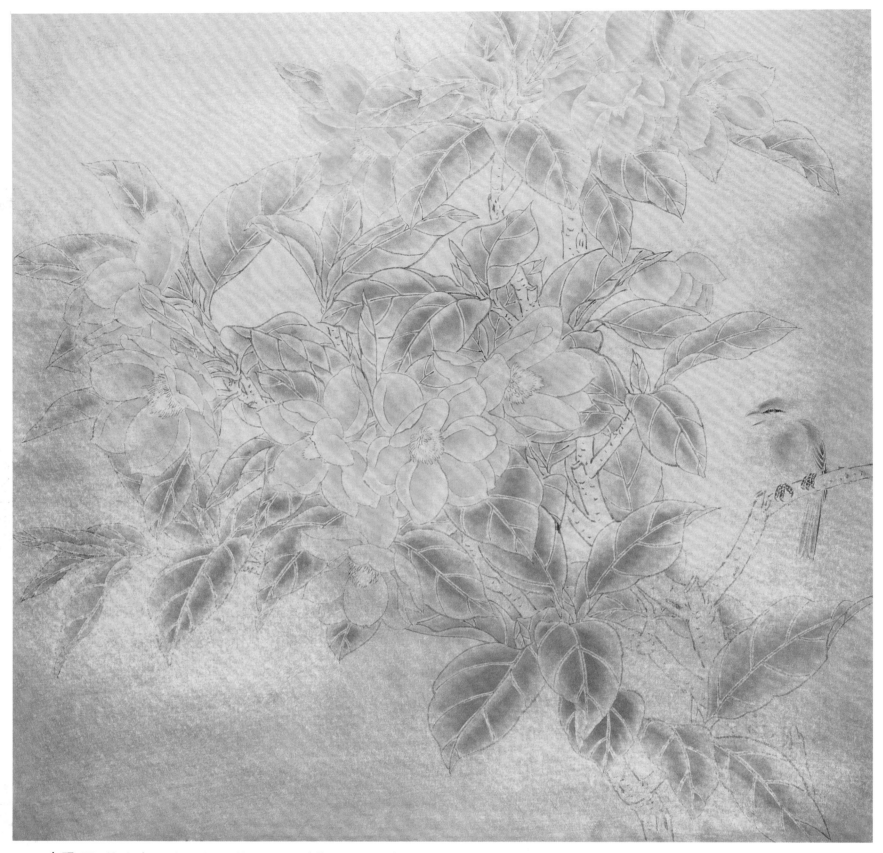

**步骤三** 染底色。木兰花用芽绿分染（草绿加赭石），叶子用稍重一些的墨分染，正叶深、反叶浅，鸟用淡墨分染。

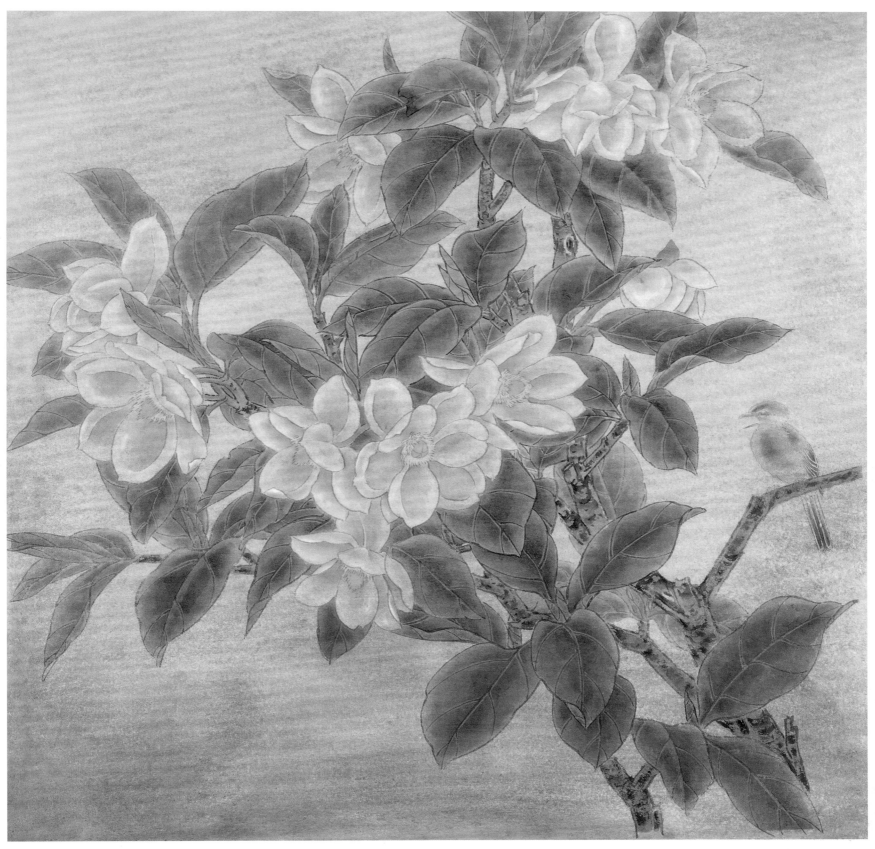

**步骤四** 木兰花从边缘向里分染白粉，雄蕊用藤黄染；正叶平染草绿，反叶罩染浅黄绿；树干用浓淡墨皴擦，并罩赭黄；鸟肚皮分染赭墨。

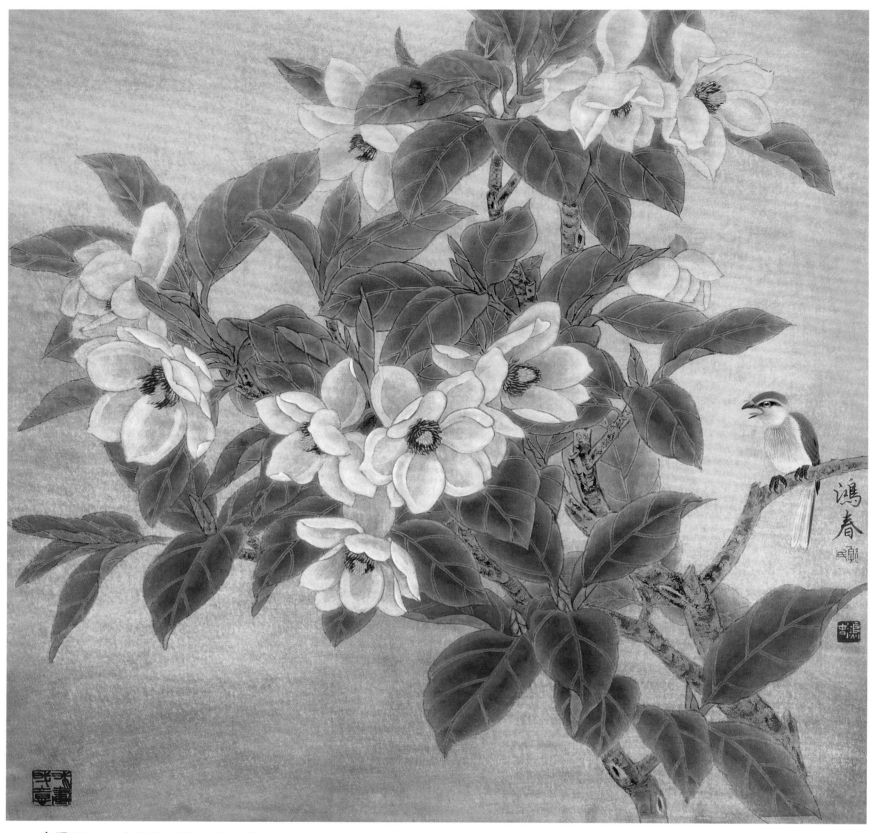

**步骤五** 正叶罩染石绿，并分染石青，反叶罩染三绿；花心点紫色；鸟用三青分染头部、背部、三级飞羽，眼用淡墨染，初级飞羽用淡墨罩染，尾羽罩染白粉，并按部位丝花青、白粉、赭墨。题款、钤印。

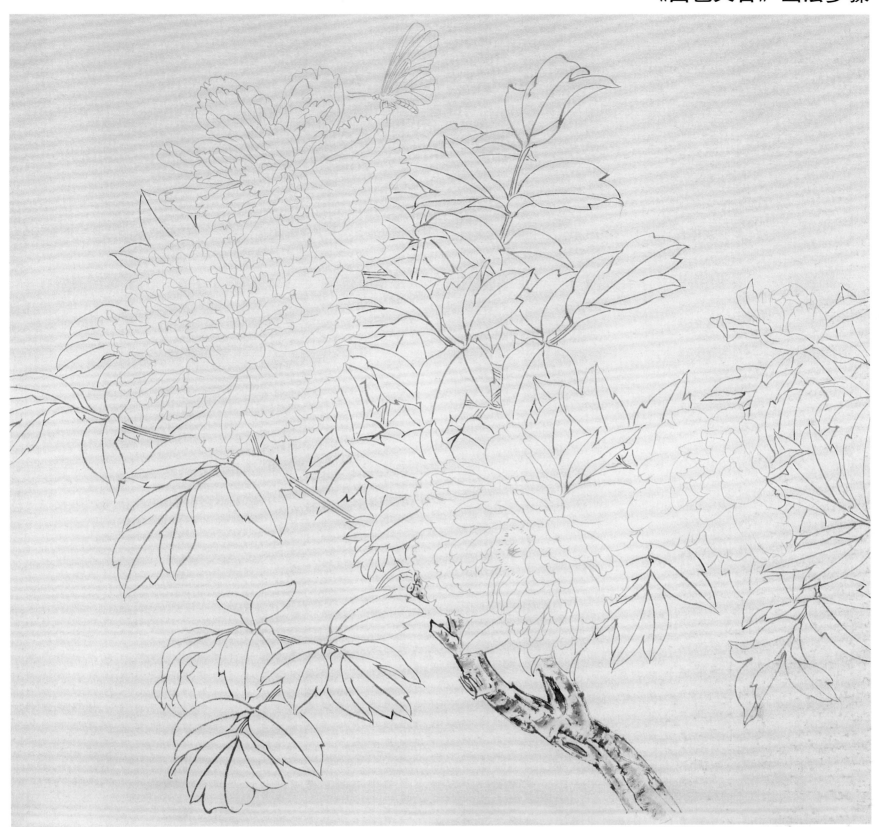

**步骤一** 牡丹为灌木，原产陕西，后迁至山东菏泽和河南洛阳。牡丹为中国的国花，被称为百花之王。目前牡丹有九大色系，分别为白、粉红、紫、红、黑、黄、蓝、绿、杂色。因国人皆爱牡丹花，被誉为富贵之象征。先勾白描，用淡墨勾花瓣；用重墨勾叶子；用中墨勾树干，并皴擦出立体感；用淡墨勾蝴蝶。

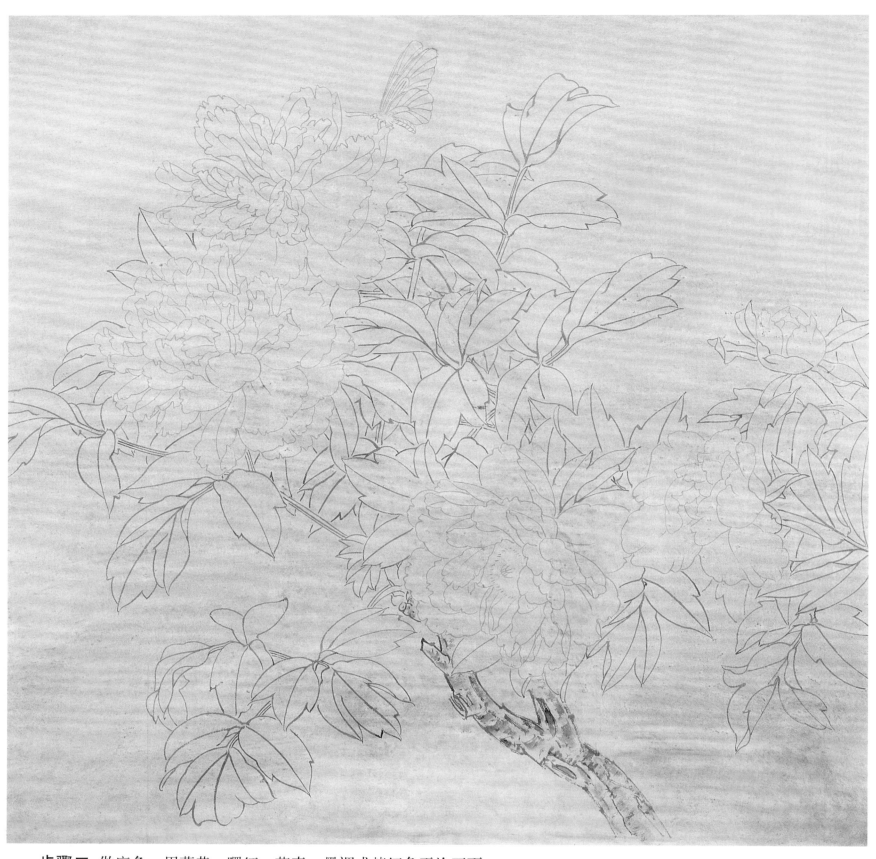

**步骤二** 做底色。用藤黄、曙红、花青、墨调成赭红色平涂画面。

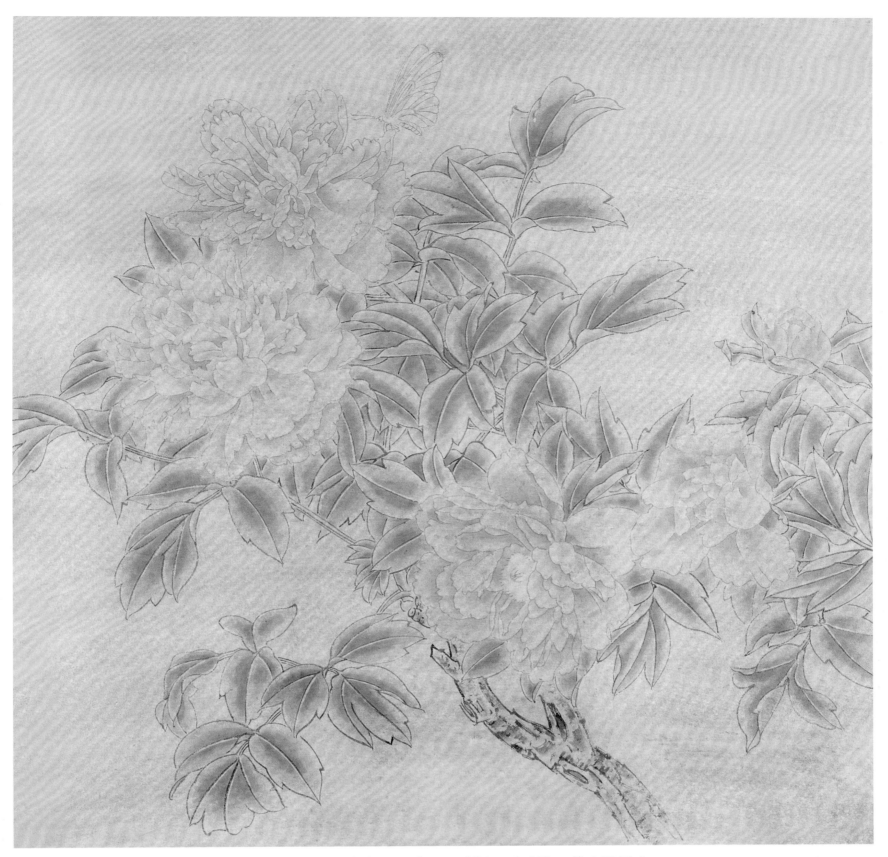

**步骤三** 染底色。用曙红分染花头，用浅墨分染正反叶，正叶深、反叶浅，并分出层次。

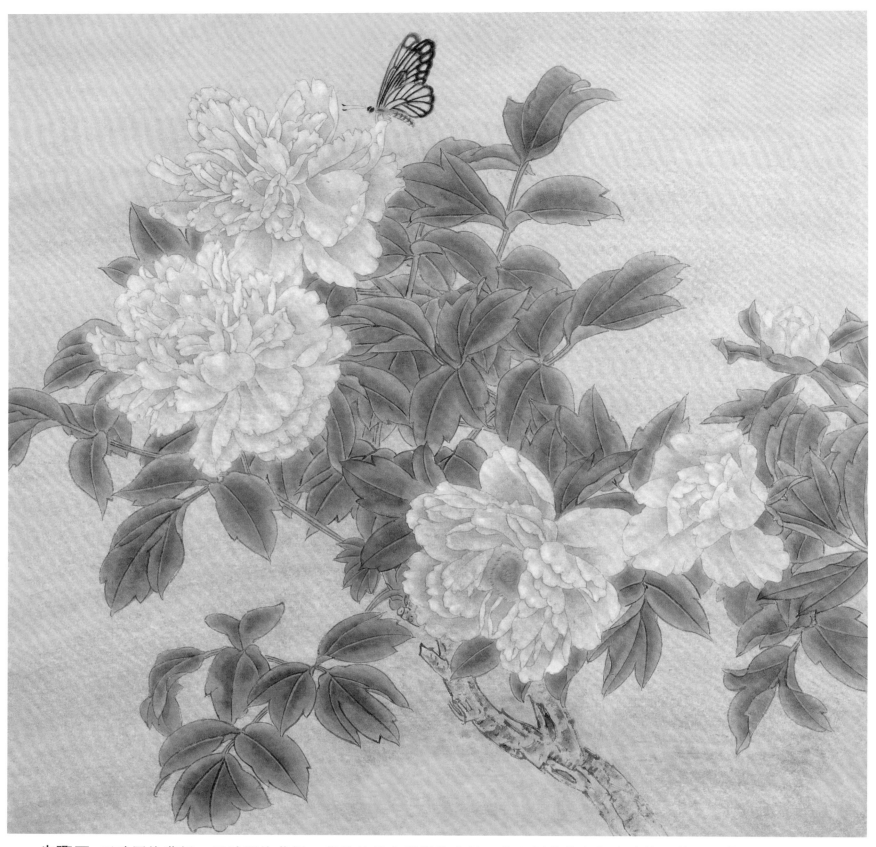

**步骤四** 正叶罩染草绿，反叶罩染黄绿；花头从外向里提染白粉，花心用藤黄和胭脂分染，花心用黄绿罩染；花茎平涂草绿，正叶用墨加赭石，提染残叶；用浓、淡墨分染蝴蝶。

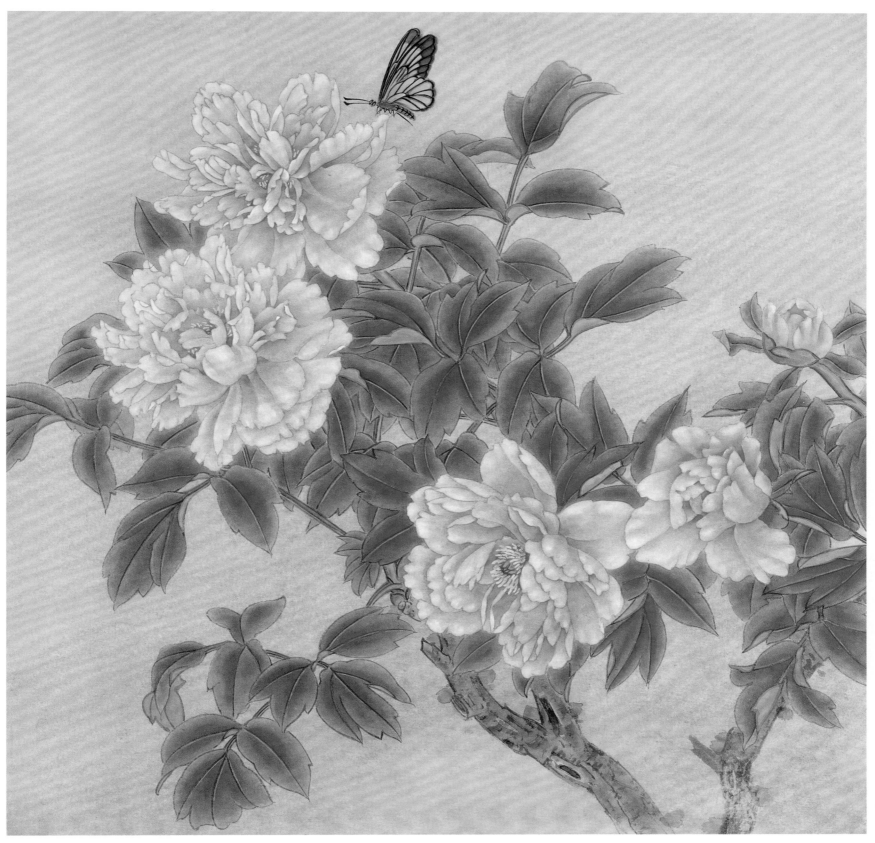

**步骤五** 花头继续提染白粉与曙红，并以染足为止；花心、雄蕊罩染三绿，花用藤黄加白粉点花蕊；正叶平染石绿，反叶染三绿，茎用胭脂和三绿分染出立体感；蝴蝶分染黄色和朱砂；树干平染赭墨。

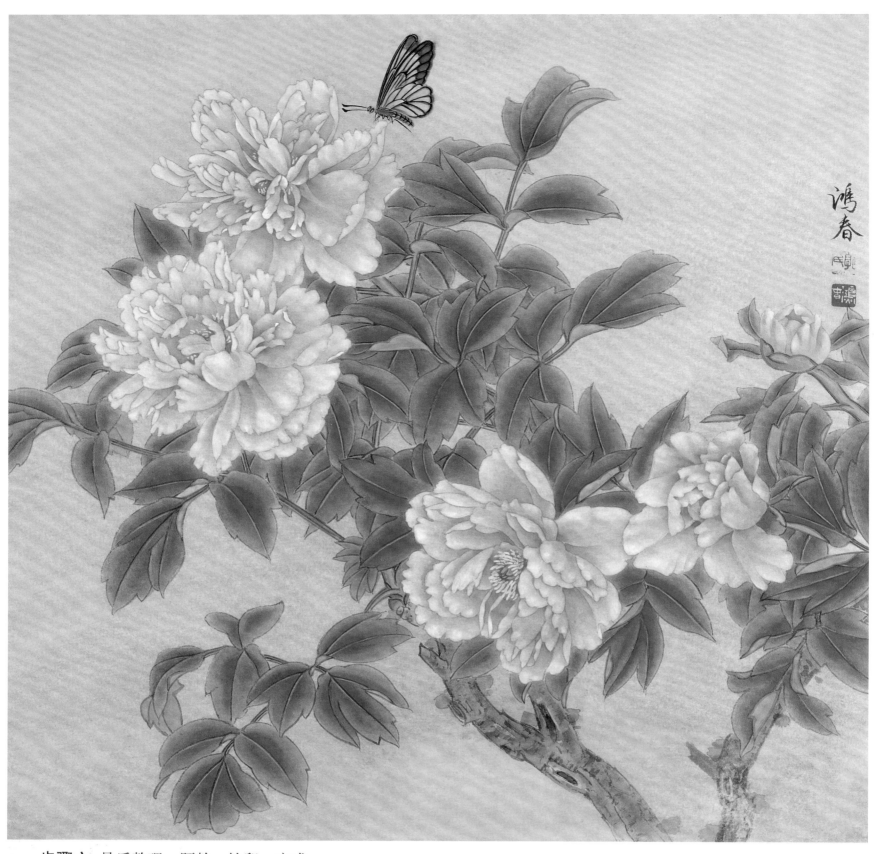

**步骤六** 最后整理、题款、钤印，完成。

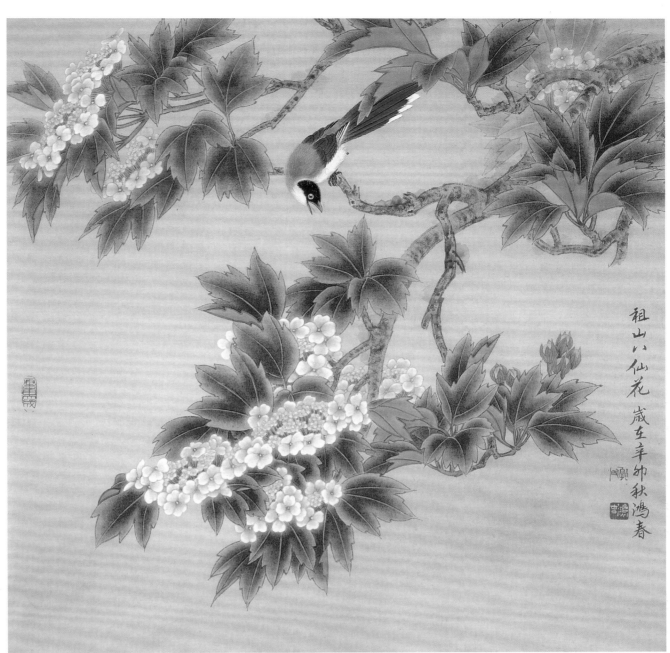

祖山八仙花

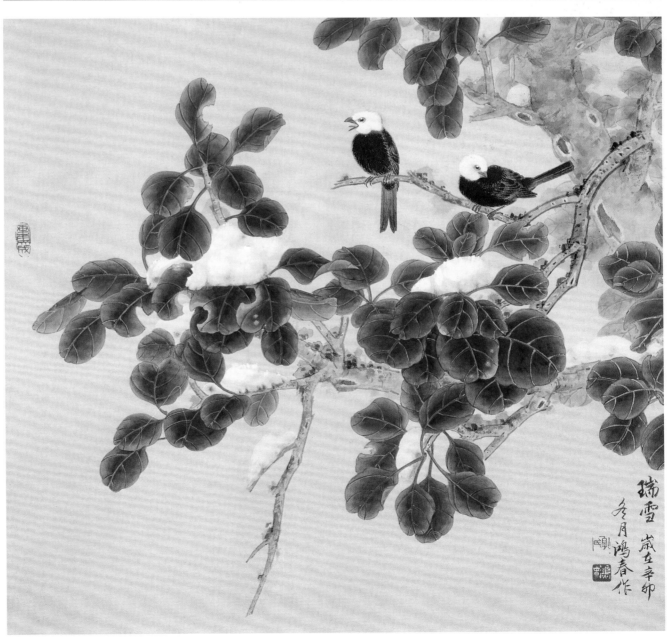

瑞雪

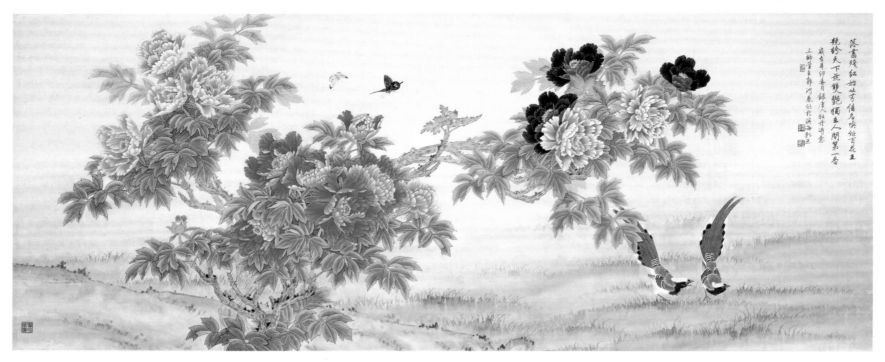

万紫千红

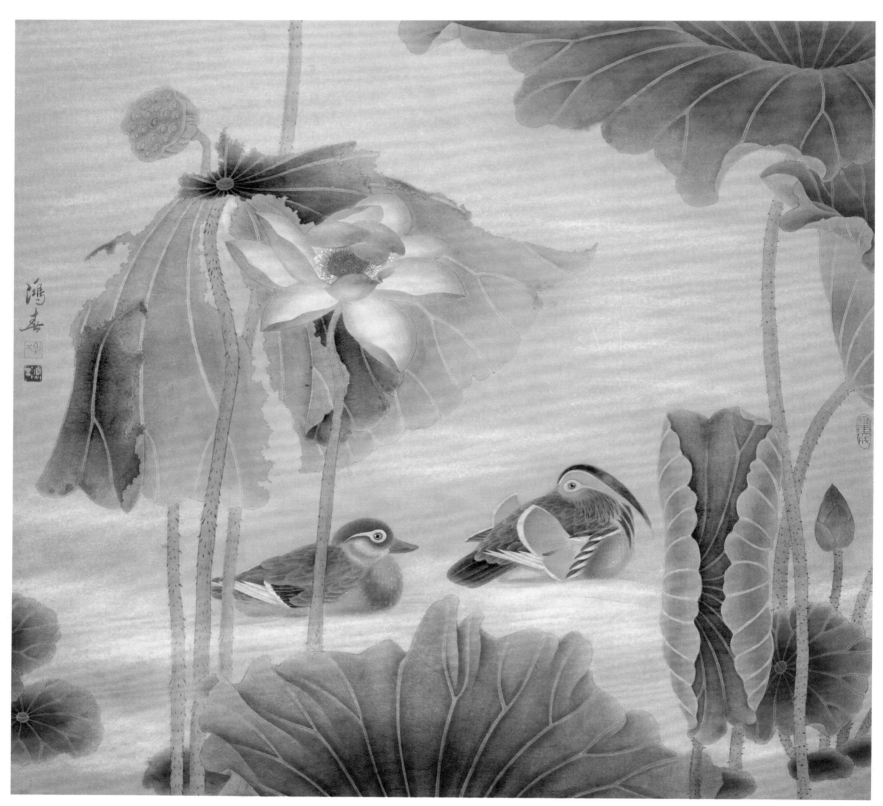

荷塘夜色

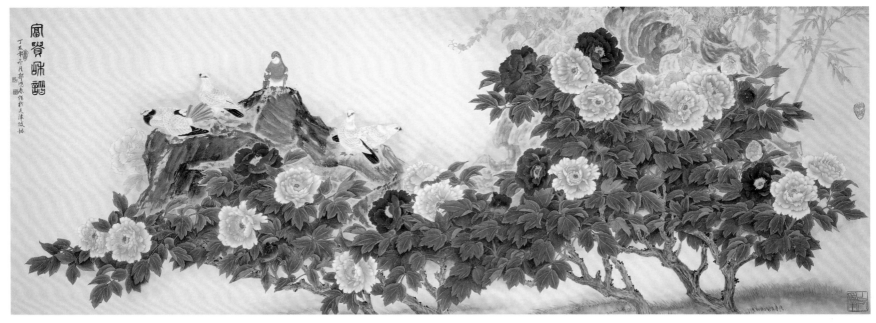

富贵和谐

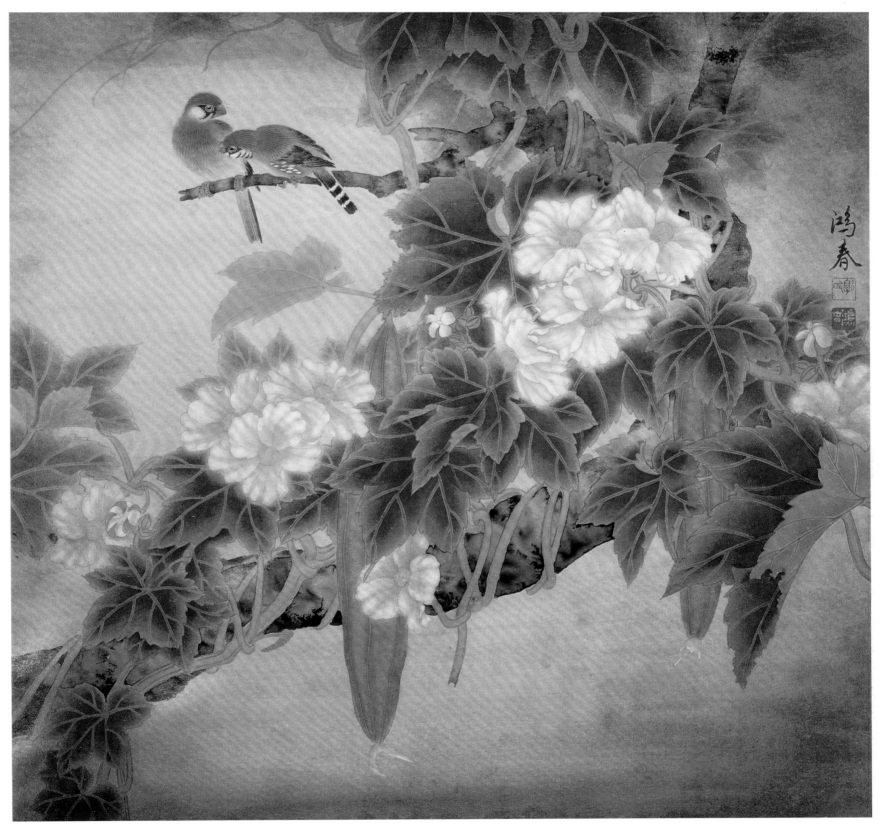

花果双栖

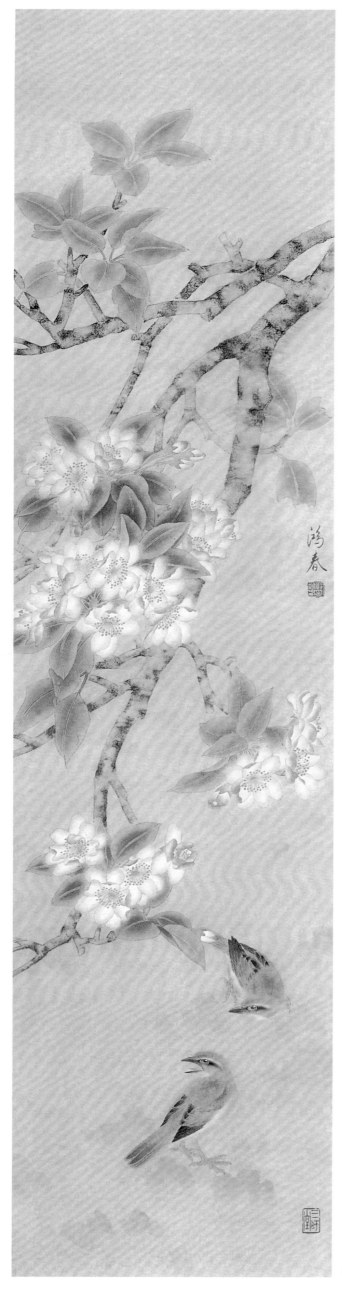

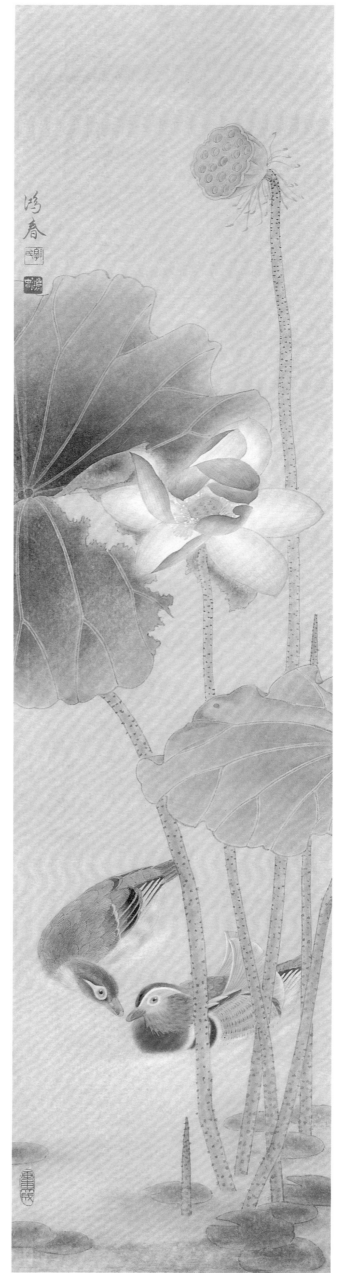

春阴

夏至

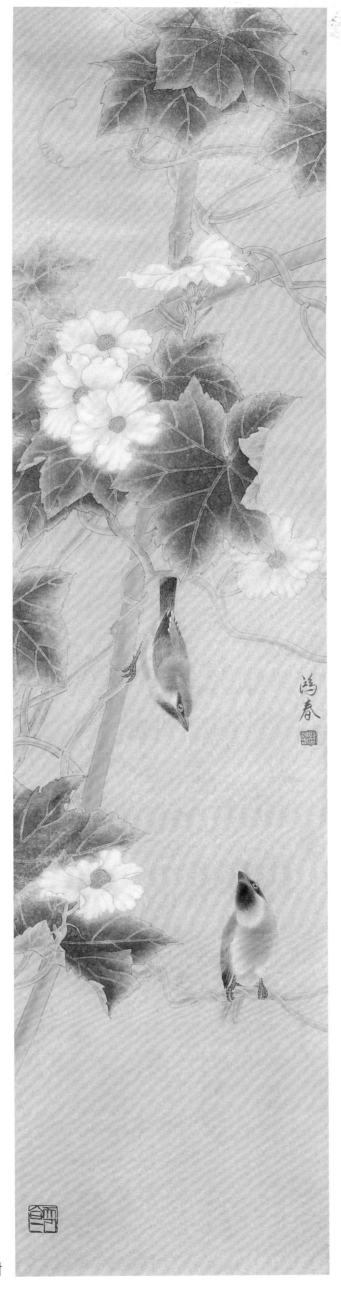

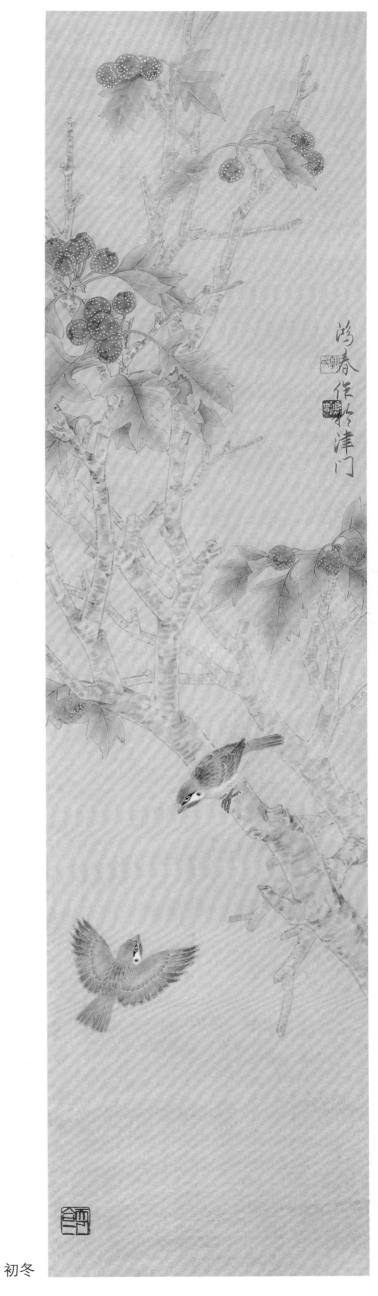

秋酣　　　　　　　　　　　　　　初冬

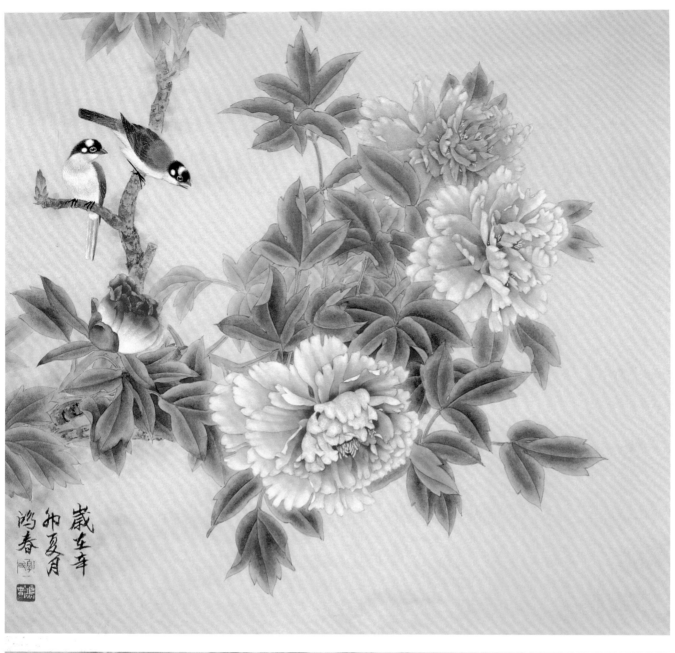

天姿国色

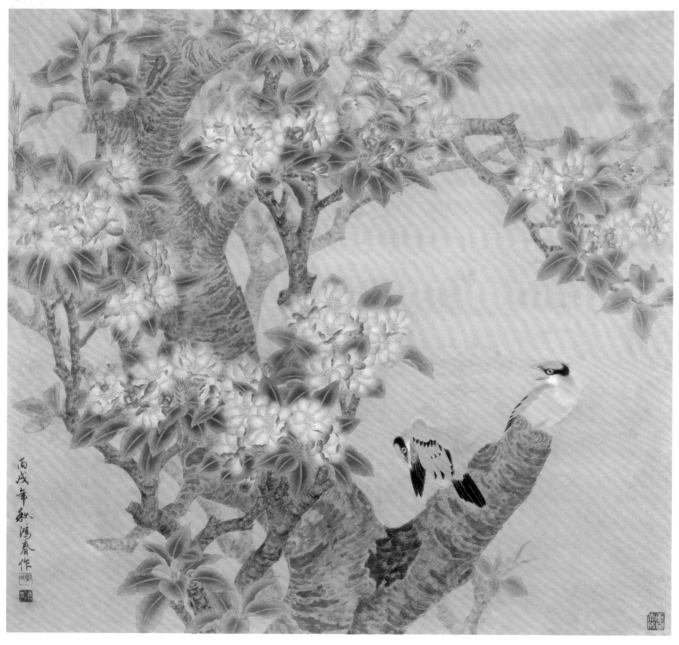

春色盎然

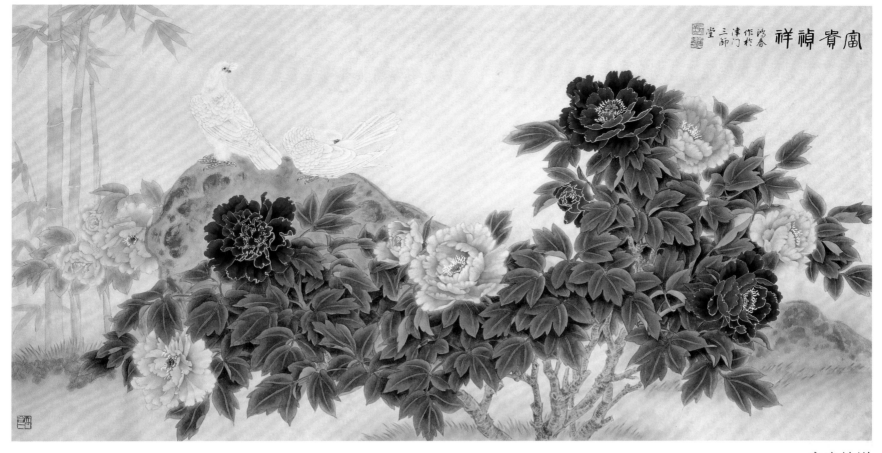

富贵祯祥

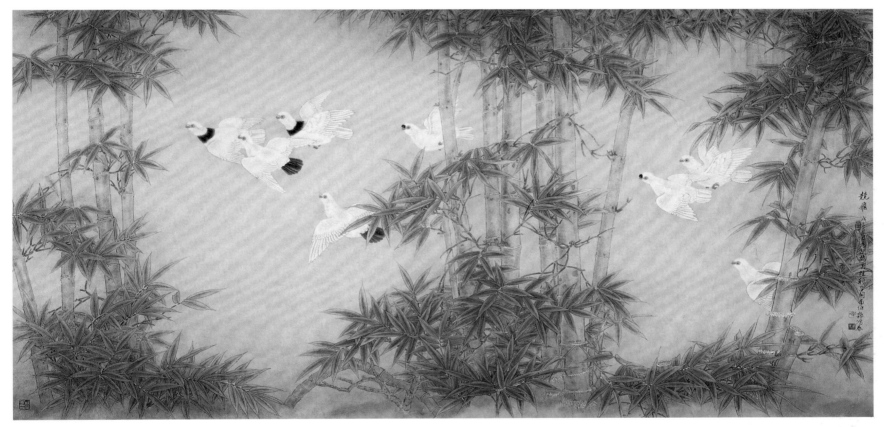

竞飞

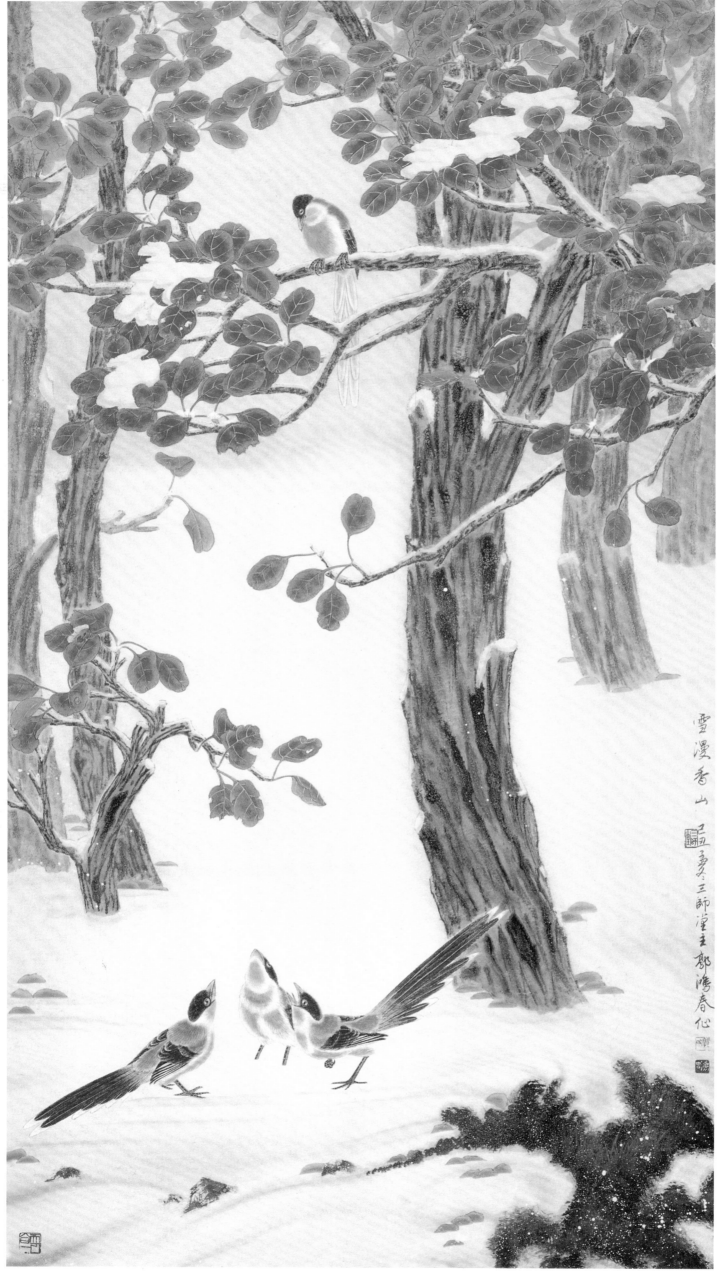

雪漫香山